U0092897

越玩越聰明的
數學
遊戲
2

吳長順 著

三民書局

國家圖書館出版品預行編目資料

越玩越聰明的數學遊戲 2 / 吳長順著. －－初版一刷. －
－臺北市：三民，2019
面；　公分

ISBN 978－957－14－6516－6　（平裝）
1. 數學遊戲

997.6　　　　　　　　　　　　　　　　107019429

Ⓒ　越玩越聰明的數學遊戲 2

著 作 人	吳長順
責任編輯	黃于耘
美術設計	黃顯喬
發 行 人	劉振強
發 行 所	三民書局股份有限公司
	地址　臺北市復興北路386號
	電話　(02)25006600
	郵撥帳號　0009998-5
門 市 部	(復北店)臺北市復興北路386號
	(重南店)臺北市重慶南路一段61號
出版日期	初版一刷　2019年1月
編　　號	S 317320

行政院新聞局登記證局版臺業字第〇二〇〇號

有著作權・不准侵害

ISBN　978－957－14－6516－6　（平裝）

http://www.sanmin.com.tw　三民網路書店

原中文簡體字版《越玩越聰明的數學遊戲1－數學腦力操》(吳長順著)
由科學出版社於2015年出版，本中文繁體字版經科學出版社
授權獨家在臺灣地區出版、發行、銷售

前　言

PREFACE

　　你有數學恐懼症嗎？據說世界上每五個人就有一個人害怕數學。解答數學題，對他們來說如同火烤一樣的難受，不是不會，而是一接觸這些知識就有了強大的抵觸情緒，從而造成真的怕數學了。本書就是治療這種病症的良方。

　　數學智力遊戲作為百科知識的一種載體，兼具知識性、趣味性和娛樂性，因此，很受中小學生和數學愛好者的青睞。合理挖掘和發揮智力遊戲的功效，對激發學生的學習興趣具有極大的價值，對於有數字恐懼症的疑似患者有較好的消除作用。

　　本書所提到的數學腦力操，並不僅僅侷限於數學遊戲這一種形式，還有豐富多彩的各類謎題、拼板遊戲。透過一道道精選的題目，讓廣大讀者發現其深處蘊藏著知識的智慧和數學的美麗。這些妙趣橫生、精彩不斷的題目，深入淺出詮釋了各種複雜的數學原理，大大增加了學生學習數學的樂趣，對於提高智商、培養解答 IQ 題的思路十分有益。

只有喜歡數學、熱愛數學的人，才能真正學好數學、運用好數學。那麼，怎樣才能喜歡數學、熱愛數學呢？當你捧讀起這本書的時候，我想你是願意分享這些新奇有趣的知識與智慧樂趣的。做這些益智題，是有挑戰性的，正如爬山，雖然有些累，但是爬上頂峰後的感覺特別好。

　　趕快拿起這本神奇的數學寶典吧，讓大腦來做「補氧」的數學腦力操，你將得到意想不到的結果，再也不怕數學了，並從此愛上數學，因為你看到了數學的奇妙和美好。願你從此為數學樂此不疲而深入其中並欲罷不能。

　　由於水平所限，不足之處在所難免，望廣大讀者批評指正。

<div align="right">

吳長順

2015 年 2 月

</div>

目 次
CONTENTS

一、不一樣的填數

1▶ 123 變 678 ★☆☆

在數字鏈「135135」中填入適當的運算符號,可以組成得 123 的
等式:

$$1 + 351 \div 3 + 5 = 123$$

如果說讓右式的 123 變成 678,對新的等式就要動一番腦筋了。
試試看,你能找出兩種不同的答案嗎?

越玩越聰明的數學遊戲 2

1 123變678 答案

$$1 \times 3 + 5 \times 135 = 678$$

$$13 \times 51 + 3 \times 5 = 678$$

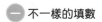

2 183 之謎 ★☆☆

請在空格內填入適當的數,使這個六邊形數陣中每條直線上的數之和,都得 183。

你能快速填寫出來嗎?

2 ▶ 183 之謎 答案

從每行中缺少一個數的填起。

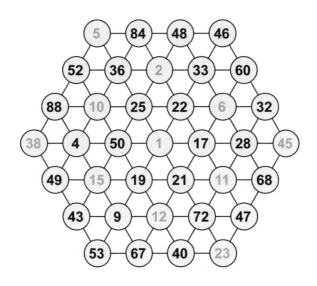

3 ○ 的劃分 　　　　　　　　　　　　　★☆☆

這是一個「0」字形紙片，請劃分為大小相等、形狀相同（或鏡像）

的 12 塊。

試試看，你能很快劃分成功嗎？

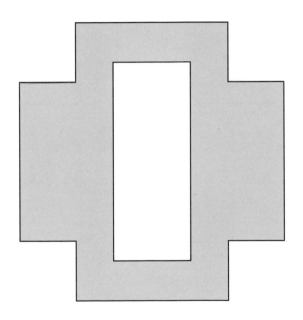

3 ○ 的劃分 答案

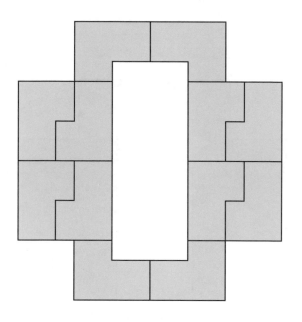

4 對號入座 ★☆☆

請將連續自然數 4、5、6、7、8、9、10、11、12、13、14、15、16 這十三個數（其中 8 已填好），分別填入圖中的空格內，使相鄰的兩個小格內的數之和與它們旁邊大格內的數相同。

試試看，你能填出來嗎？

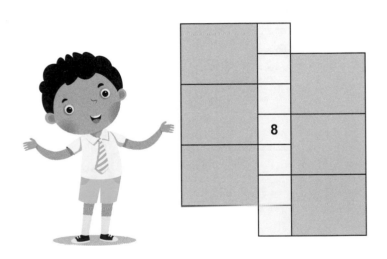

4 對號入座 答案

如圖。

16	7	
	9	13
12	4	
	8	14
11	6	
	5	15
	10	

8

5 各就各位　　　　　　　　　　　　　　　　★☆☆

請在每道算式的空格內，填入 1、2、3、4 這四個數字，使它們
成為相等的算式。

$$\square\square\square \times 8\square6 = 118118$$

$$\square86 \times \square\square\square = 118118$$

6 16 與 17　　　　　　　　　　　　　　　　★☆☆

阿慧說：「我在數字鏈『1234』中，加上一個乘號和一個除號，
能讓它的結果得 16 呢！」

阿毛說：「那算得了什麼？我在數字鏈『1234』中，加上一個乘
號和一個除號，能讓它的結果得 17 呢！」

在一旁的阿輝樂得直拍手，不停地叫好……

你知道他們是怎麼加的嗎？

5 ▶ 各就各位 答案

$$143 \times 826 = 118118$$
$$286 \times 413 = 118118$$

6 ▶ 16與17 答案

$$12 \div 3 \times 4 = 16$$
$$1 \div 2 \times 34 = 17$$

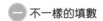

7 44 之謎 ★☆☆

這個數陣中，每個圓圈上的四個數之和都得 44。

你能很快將空格內的數填出來嗎？

7 44 之謎 答案

透過觀察你會發現，有的圓圈上缺少四個數，有的缺少三個數，也有的缺少兩個數，還有的只缺少一個數。知道每個圓圈上四個數的和為 44，那麼知道三個數的空格就可以很容易填寫出來。因為它們環環相扣，當你填出缺少一個數的圓環後，相鄰的圓環上又會出現缺少一個數的情況，你又可以逐一填出。這樣很快就可以填出這個神奇的數陣了。

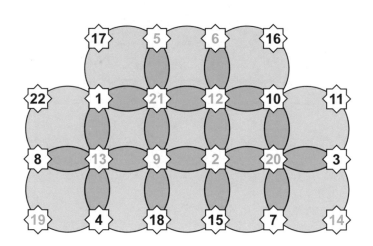

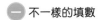

8▶ 48 之謎　　　　　　　　　　★☆☆

請在空格內填入適當的數，使每個相同顏色的扇形上的三個數之

和均為 48，每個圓環上的十個數之和均為 160。

試試看，你行嗎？

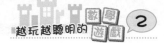

8 48 之謎 答案

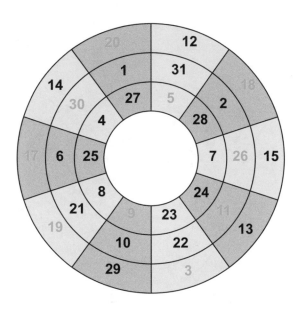

二、數與形

⑨ 八個數字 ★☆☆

這是兩道極為有趣的等式,它們分別是用數字 1、2、3、4、5、6、7、8 組成的得 38 的算式,而且兩道算式恰好出現 ＋、－、×、÷ 四種不同的運算符號。

試試看,你能很快將空格內應有的數填寫出來嗎?

$$16 \div \square 4 \times 5\square = 38$$

$$16 + \square 4 - 5\square = 38$$

⑩ 絕對神奇 ★☆☆

請在空格內填入數字 4、5、6、7、8,使之成為含有四則運算的神奇算式。你能填出來嗎?

$$9 \times \square\square\square\square\square + 3 - 2 \div 1 = 788887$$

9▶ 八個數字 答案

顯然，空格內的數字應該是 2 和 7，透過調整不難找到答案。

$$16 \div \boxed{2}\, 4 \times 5\, \boxed{7} = 38$$

$$16 + \boxed{7}\, 4 - 5\, \boxed{2} = 38$$

10▶ 絕對神奇 答案

$$9 \times 87654 + 3 - 2 \div 1 = 788887$$

11 ▶ 填空格 ★☆☆

填空格，並不難。全填出，不簡單。看仔細，多驗算。爭第一，奪桂冠。

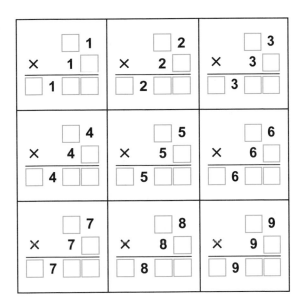

越玩越聰明的數學遊戲②

11▶ 填空格 答案

如圖。

6 1 × 1 9 1 1 5 9	4 2 × 2 9 1 2 1 8	4 3 × 3 2 1 3 7 6
9 4 × 4 7 4 4 1 8	8 5 × 5 3 4 5 0 5	2 6 × 6 5 1 6 9 0
3 7 × 7 5 2 7 7 5	5 8 × 8 4 4 8 7 2	9 9 × 9 0 8 9 1 0

12 八角拼板之 1 ★★☆

請將下面兩個八角拼板，重新拼成下面的一個大八角星。

試試看，你行嗎？

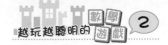

12 八角拼板之 I 答案

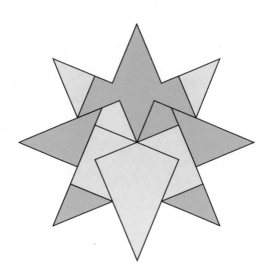

13▶ 八角拼板之 2　　　　★★☆

請將上面兩個八角拼板，重新拼成下面的一個大八角圖形。

試試看，你行嗎？

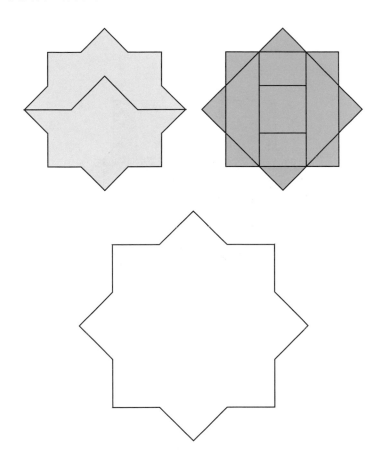

13 八角拼板之2 答案

三、剪剪拼拼

14 超級數獨 ★★★

這樣的數獨你見過嗎？呵呵，規則仍舊一樣。只是要填的數不是1~9，而是 1~12 了。試著來填一下吧！

1	2	3	4	5	6	7	8	9	10	11	12
				12	9	10	4				
				8	5	1	6				
				11	2	3	7				
2	8	1	5					3	6	4	11
7	10	11	12					2	9	8	5
4	6	9	3					12	1	7	10
				10	8	11	2				
				1	7	6	3				
				9	4	5	12				

※ 數獨是一種運用紙、筆進行演算的邏輯遊戲。

14 超級數獨 答案

1	2	3	4	5	6	7	8	9	10	11	12
11	7	12	8	3	1	9	10	4	5	2	6
6	5	10	9	4	12	2	11	8	7	1	3
5	1	2	6	12	9	10	4	11	8	3	7
3	4	7	11	8	5	1	6	10	2	12	9
12	9	8	10	11	2	3	7	6	4	5	1
2	8	1	5	7	10	12	9	3	6	4	11
7	10	11	12	6	3	4	1	2	9	8	5
4	6	9	3	2	11	8	5	12	1	7	10
9	12	5	1	10	8	11	2	7	3	6	4
10	11	4	2	1	7	6	3	5	12	9	8
8	3	6	7	9	4	5	12	1	11	10	2

15 智力猜數　　　　　　　　　　　　★☆☆

這是一道神奇無比的算式，它是在數字串「987654321」中，加上 ＋、－、×、÷ 四則運算符號組成的算式。我們只知道它的答案是由相同數字組成的四位數。

你能猜出它們的答案是多少嗎？

$$9876 - 5 + 4 \times 32 \div 1 = AAAA$$

16 改符號換答案　　　　　　　　　　★☆☆

來看看下面的兩道算式：

$$1 \times 6 + 4 = 10$$
$$2 \times 3 + 5 = 11$$

它們是由 1、2、3、4、5、6 這六個數字組成的得 10 和 11 的算式。想想看，如果將乘號換成哪一種運算符號，這兩道算式的答案就要交換了。

15 智力猜數 答案

不難猜出答案為 9999。

$$9876 - 5 + 4 \times 32 \div 1 = 9999$$

16 改符號換答案 答案

將乘號換成加號,它們的答案就要換位置了。

$$1 + 6 + 4 = 11$$

$$2 + 3 + 5 = 10$$

17▶ 歡歡喜喜　　　　　　　　　　　★★☆

請將算式中的漢字，換成適當的數字，使下面的十道得 100 的算式都能夠成立。

你能很快換成功嗎？

提示：歡＜賀＜喜＜頌＜笑＜歌

$$歡 \times 歡 \times 喜 \times 喜 = 100$$

$$歡 + 歡 \times 笑 \times 笑 = 100$$

$$賀 \times 賀喜 - 喜 = 100$$

$$喜 \times 喜 \times 歡 \times 歡 = 100$$

$$頌 + 頌 + 歌歌 = 100$$

$$頌 \times 頌 + 歌 \times 歌 = 100$$

$$笑 \times 笑 \times 歡 + 歡 = 100$$

$$歌 + 歌頌 + 頌 = 100$$

$$歌歌 + 頌 + 頌 = 100$$

$$歌 \times 歌 + 頌 \times 頌 = 100$$

越玩越聰明的 數學 遊戲 2

17 ▶ 歡歡喜喜 答案

歡＝2；賀＝3；喜＝5；頌＝6；笑＝7；歌＝8。

$$2 \times 2 \times 5 \times 5 = 100$$

$$2 + 2 \times 7 \times 7 = 100$$

$$3 \times 35 - 5 = 100$$

$$5 \times 5 \times 2 \times 2 = 100$$

$$6 + 6 + 88 = 100$$

$$6 \times 6 + 8 \times 8 = 100$$

$$7 \times 7 \times 2 + 2 = 100$$

$$8 + 86 + 6 = 100$$

$$88 + 6 + 6 = 100$$

$$8 \times 8 + 6 \times 6 = 100$$

18▶ 明察秋毫 ★☆☆

下面兩道非常相似的算式中,有一道是不相等的。如果將不相等
的算式中的一個數字去掉,它就能變成等式了。

你能很快判斷出是哪個算式不相等,並且將多餘的數字去掉,使
它變成等式嗎?

$$(1)\ 98 \div 7 + 6543 - 2 \times 1 = 555$$
$$(2)\ 98 + 765 - 43 \times 2 \div 1 = 777$$

19▶ 巧湊算式 ★☆☆

請將數字 3、4、5、6、7、8 分別填入下面的空格內,使它們成
為兩道答案為 2.5 和 3.5 的等式。

試試看,你能填出來嗎?

$$\square \times \square \div \square = 2.5$$
$$\square \times \square \div \square = 3.5$$

18▶ 明察秋毫 答案

顯然，(2) 98 ＋ 765 － 43×2÷1 = 777 是一道等式。

計算一下 (1) 式，98÷7 + 6543 － 2×1 = 6555。

發現它的答案是 6555，故只需要去掉算式中的數字 6，它就變成等式了。

$$98 \div 7 + 543 - 2 \times 1 = 555$$

19▶ 巧湊算式 答案

$$3 \times 5 \div 6 = 2.5$$
$$4 \times 7 \div 8 = 3.5$$

20▶ 奇妙 ABC ★★★

算式中的 A、B、C 表示著 3 個奇數數字。猜猜看,它們各是幾時,
這些等式都能夠成立?

提示:A = 1

$$A + BC \times A \times B + C = AAA$$

$$A + BC \div A \times B + C = AAA$$

$$AB + C + ABC = ACB$$

$$AB \div C \times ABC = BCA$$

$$ABC + AB + C = ACB$$

$$ABC \times AB \div C = BCA$$

$$A \times B - C + ABC = ABB$$

$$A \times B + CAB - C = CAA$$

$$A + BCA \div B - C = AAB$$

$$A \times BCA - B + C = BCB$$

$$ABC + A + B \times C = ACA$$

$$ABC + A \times B - C = ABB$$

$$ABC \times A + B - C = ABB$$

$$ABC \div A + B - C = ABB$$

$$A \times B + CA \times B - C = ACA$$

$$A \times B \times CA + B - C = ACA$$

$$A \times B \times CA - B + C = ACC$$

20▶ 奇妙 ABC 答案

$$B = 3 ; C = 5$$

算式為：

$$1 + 35 \times 1 \times 3 + 5 = 111$$

$$1 + 35 \div 1 \times 3 + 5 = 111$$

$$13 + 5 + 135 = 153$$

$$13 \div 5 \times 135 = 351$$

$$135 + 13 + 5 = 153$$

$$135 \times 13 \div 5 = 351$$

$$1 \times 3 - 5 + 135 = 133$$

$$1 \times 3 + 513 - 5 = 511$$

$$1 + 351 \div 3 - 5 = 113$$

$$1 \times 351 - 3 + 5 = 353$$

$$135 + 1 + 3 \times 5 = 151$$

$$135 + 1 \times 3 - 5 = 133$$

$$135 \times 1 + 3 - 5 = 133$$

$$135 \div 1 + 3 - 5 = 133$$

$$1 \times 3 + 51 \times 3 - 5 = 151$$

$$1 \times 3 \times 51 + 3 - 5 = 151$$

$$1 \times 3 \times 51 - 3 + 5 = 155$$

21▶ 猜成語　　　　　　　　　　★☆☆

根據下面的圖，猜兩句含有數字的四字成語。

21 猜成語 答案

顛三倒四

不三不四

四、分分看看

22 放糖塊 ★★☆

請在菱形空格內放入 55 顆糖塊，任意兩個菱形內的糖塊數不得相同，允許不放。使得由四個小菱形構成的每個大菱形（共四個）內的糖塊數都是 16 顆。

告訴你最上面的淺色菱形內放 9 顆，最下面的淺色菱形內放 10 顆。你能將其他菱形內的糖塊按要求放嗎？

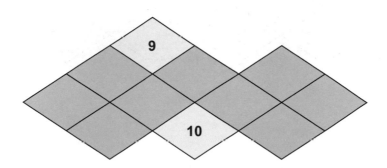

22 放糖塊 答案

將 55 分成不相同的 11 個數，1＋2＋3＋4＋5＋6＋7＋8
＋9＋10＝55，顯然，若想讓每個菱形內的數不相同，肯定有
一個小菱形內是 0 顆糖塊。

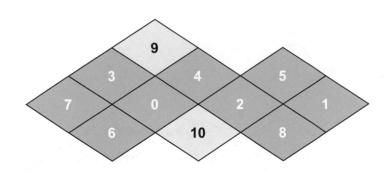

23▶ 放硬幣　　　　　　　　　　★★☆

這是用 5~20 各數排列的數陣，每橫列、直行、對角線上的四個
數之和都是 50。這裡給你 7 枚硬幣，請你放在這個數陣中，使
每枚硬幣所壓著的四個數之和也都是 50。

試試看，你行嗎？

5	15	10	20
12	18	7	13
19	9	16	6
14	8	17	11

23▶ 放硬幣 答案

5	15	10	20
12	18	7	13
19	9	16	6
14	8	17	11

24 分花 ★☆☆

請將帶有四朵小花圖案的紙片劃分為大小相等、形狀相同的四塊，且每塊上有一朵小花。

試試看，你行嗎？

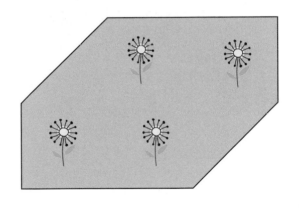

24 分花 答案

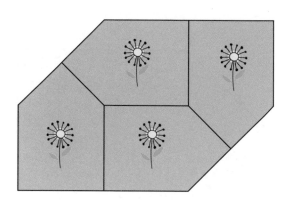

25▶ 分塊求和　　　　　　　　　　★★☆

請將這個圖形劃分為形狀相同、大小相等的八塊，每塊上的兩個

數之和都等於 17。

試一試，你行嗎？

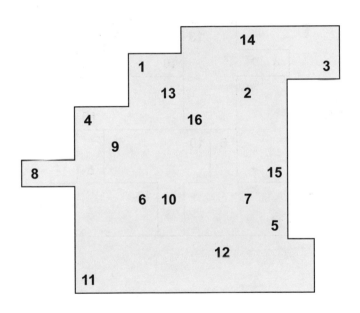

25 分塊求和 答案

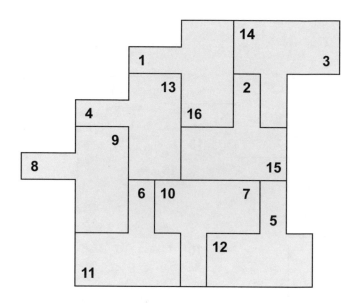

26 分禮品 ★★☆

這個胖「十」字形的紙盒裡放著 14 份禮品。小七興奮地告訴小毛，他可以將這 14 份禮品劃分為七塊，每塊上有兩份禮品。試一試，你行嗎？

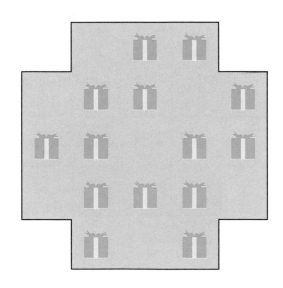

26 分禮品

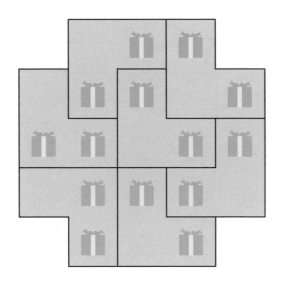

27 分六等份 ★★☆

這個六邊形是由 66 個小三角形組成的。請你將它們劃分成形狀相同、大小相等的六塊。

試試看，你能夠成功嗎？

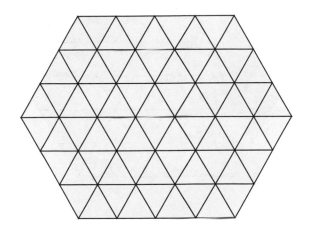

27 分六等份 答案

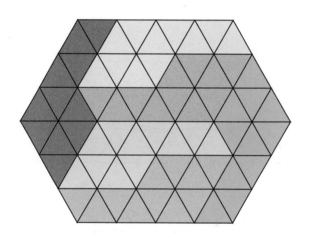

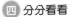

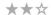

28 分三等份 ★★☆

請將這個紙片,分成面積相等、形狀完全相同的三塊。

試試看,你行嗎?

28 分三等份 答案

29▶ 積木算式得 81　　　　　★★☆

用上數字棋 1、2、3、4、5、6、7、8、9 各一枚，讓它們與加號組成一道等式。

限定和為 81。

試試看，你能擺出相對應的等式來嗎？你知道這樣的等式共有多少種嗎？

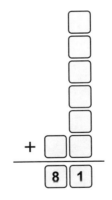

29 ▶ 積木算式得 81 答案

共有 331 種不同的答案。

$$2 + 4 + 7 + 9 + 3 + 56 = 81$$

$$2 + 4 + 7 + 9 + 6 + 53 = 81$$

$$2 + 4 + 9 + 3 + 6 + 57 = 81$$

$$2 + 4 + 9 + 3 + 7 + 56 = 81$$

這裡僅舉 4 例。

30▶ 極為巧妙的算式　　　　　★★☆

六年三班黑板上出了一道有獎徵答數學題——

請你動動腦，來看這一道算式：

$$24863190 \times 75 = 1864739250$$

這是用 0~9 十個數字排列的一道乘法等式，等號左邊中出現這十個數字，等號右邊中同樣也出現這十個數字。

其實，最為巧妙的是，這道算式的等號左邊中，有兩個相鄰的數字可以交換一下位置，而等號右邊中也會有兩個數字交換一下位置，但仍舊保持相等。

你知道是哪兩個相鄰的數字嗎？

30▶ 極為巧妙的算式 (答案)

等號左邊中的「19」交換位置為「91」，等號右邊中的「39」交換位置為「93」，變化後的算式仍是等式

$$24863910 \times 75 = 1864793250$$

31▸ 幾分之幾 ★★★

正六邊形內有一個小一點的陰影六邊形。我們想知道，陰影部分

占整個大六邊形的幾分之幾。

試試看，你有什麼好辦法？

31 幾分之幾 答案

陰影部分占整個正六邊形的 $\frac{1}{3}$。

(1) 將陰影部分旋轉 45 度。

(2) 連接陰影六邊形頂點到大六邊形中線的垂直線。

(3) 陰影部分也劃分成相同的五邊形。

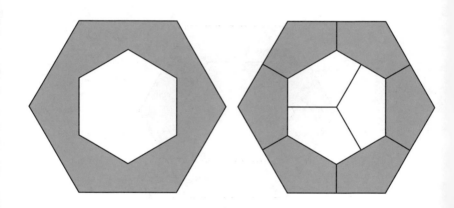

 畫橢圓 ★★☆

圖中有 12 個綠點、12 個灰點和 12 個黑點。我們在上面畫了 2 個橢圓，每個橢圓經 4 個黑點、4 個灰點和 4 個綠點。請你在圖中再畫出 4 個這樣的橢圓。使每個橢圓也要經過 4 個黑點、4 個灰點和 4 個綠點。

試試看，你行嗎？

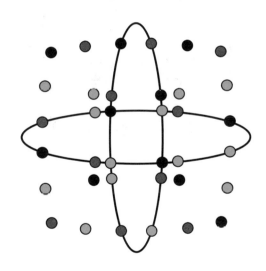

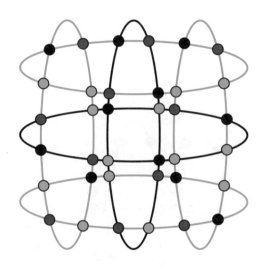

33 畫正方形 ★★☆

在一個正八邊形上，如何畫出一個正方形，並讓這個正方形盡可能大？圖中的陰影部分是阿毛畫的，你認為對嗎？

33▶ 畫正方形 答案

阿毛畫出的正方形不是最大的。將八邊形順時針旋轉 45 度角，
畫出的這個正方形就是正八邊形內最大的正方形。

34 歡慶 61 二則　　　　　　　　　　★★☆

一、想想看，算式中的「歡」和「慶」表示什麼數字時，這道算式可以成立？你能看出來嗎？

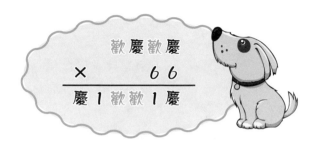

二、想想看，算式中的「快」和「樂」表示什麼數字時，它可以成為一道等式？鬍子爺爺說它有兩種不同的答案。

試試看，你能都找出來嗎？

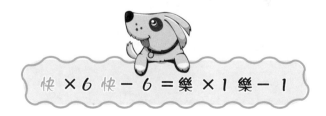

快 × 6 快 − 6 = 樂 × 1 樂 − 1

34▶ 歡慶 61 二則 答案

一、可以從個位上的數字考慮，不難看出「歡」為 3，「慶」為 2。

$$3232$$
$$\times \quad 66$$
$$\overline{213312}$$

二、當「快」為 1，「樂」為 4 時，等式為

$$1 \times 61 - 6 = 4 \times 14 - 1 \ (= 55)$$

當「快」為 2，「樂」為 7 時，等式為

$$2 \times 62 - 6 = 7 \times 17 - 1 \ (= 118)$$

35▶ 環環相連　　　　　　　★★☆

請將 1、2、3、4、5、6 分別填入環形的小圓圈內,使每一個橢
圓上的四個數之和都得 19。

試試看,你能填出來嗎?

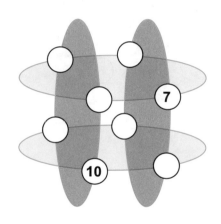

35▶ 環環相連 答案

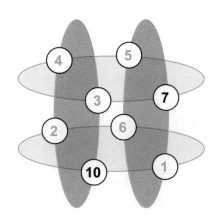

36 ▶ 環形數獨　　　　　　　　　　　★☆☆

請在空格內填入適當的數字，使每相鄰的兩個小扇形及每圈的十
個區域內的十個數字，分別出現 0、1、2、3、4、5、6、7、8、9。
試試看，你能很快填上來嗎？

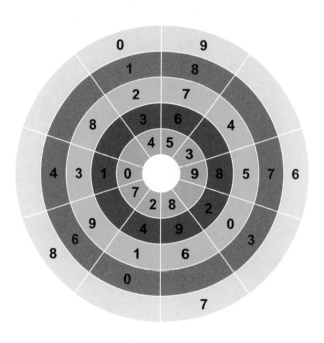

36▶ 環形數獨 答案

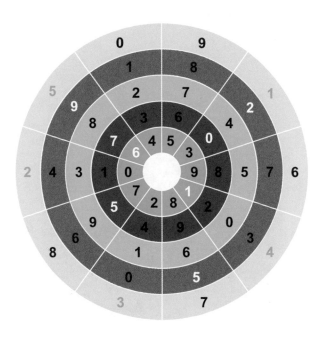

64

 龜與兔　　　　　　　　　　　★☆☆

找找看，這兩幅極為相似的圖中，有四處是不同的。

你能很快找出來嗎？

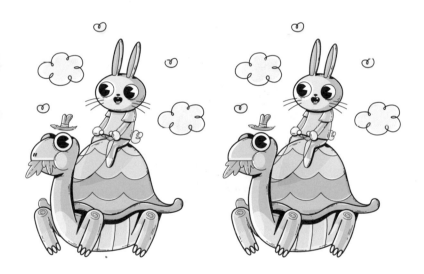

37 龜與兔 答案

烏龜的鼻子，兔子的耳朵、尾巴、牙齒。

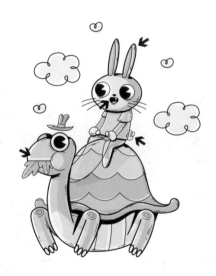

38▶ 開開心心得 100 ★★☆

數字方陣中，每橫列、直行的四個數之和都是 100。

想想看，「開」、「心」占據的是哪兩個數的位置？

30	35	28	7
35	30	14	21
開	開	30	42
心	心	28	30

39▶ 快速填數 ★★☆

請在每道算式的空格內，填入數字 1、2、3、4，使兩道等式成立。

你能很快填出來嗎？

$$86\square\square - 75\square\square = 1111$$

$$8\square6\square + \square7\square5 = 9999$$

38 開開心心得 100 答案

開 = 14；心 = 21

30	35	28	7
35	30	14	21
14	14	30	42
21	21	28	30

39 快速填數 答案

$$8642 - 7531 = 1111$$

（或 $8624 - 7513 = 1111$）

$$8264 + 1735 = 9999$$

40▶ 看圖填空 ★☆☆

請在 A、B、C 中選出一個圖形填入圖中的「？」處，使大方格
內的八個圖形具有相同的規律。

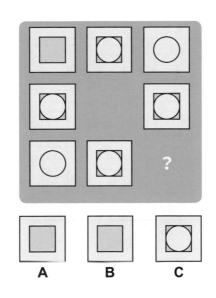

40▶ 看圖填空 答案

填 A

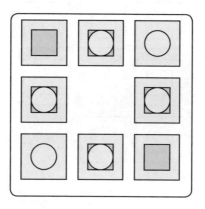

41 考眼力之 I　　　　　　　　★☆☆

這裡的四張圖 A、B、C、D，是將「十」字劃分為形狀、面積相同的八塊的四種方案。

請你仔細觀察一下，你能看出哪一種與眾不同嗎？

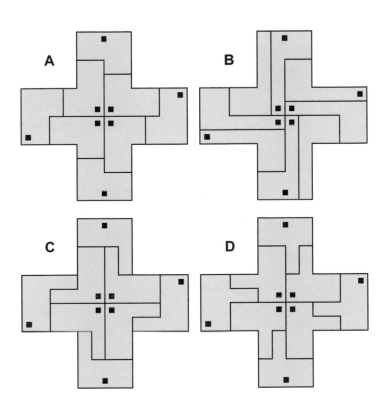

41 考眼力之 1 答案

圖 B 與眾不同，它並沒有做到每個小塊上有一個黑點，其他三個圖都做到了。

41 考眼力之 1 答案

圖 B 與眾不同，它並沒有做到每個小塊上有一個黑點，其他三個圖都做到了。

42 考眼力之 2　　　★☆☆

請你觀察下面 6 個六邊形，你能看出哪兩個是完全相同的嗎？

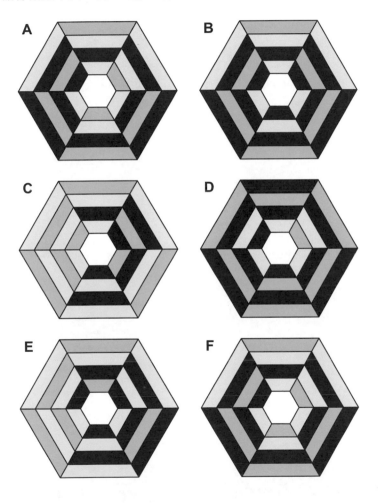

42 考眼力之 2 答案

A 和 F 是相同的。

43▶ 空心四邊與八邊 ★★☆

請將下圖中左邊帶有空心正方孔的正方形，按上面的線剪成四

塊，放入右邊的八邊形內，中心仍有一個空心正方孔噢。

你行嗎？

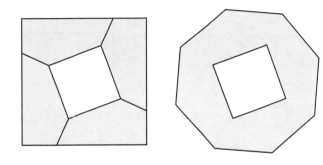

44▶ 快樂假期 ★☆☆

請將這個帶有「快樂假期」字樣的紙片，剪成形狀相同、大小相

等的四塊，每塊上要有一個完整的字。

試試看，你能很快成功嗎？

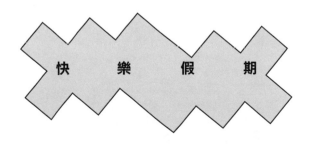

43 空心四邊與八邊 答案

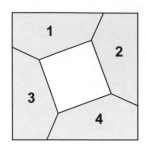

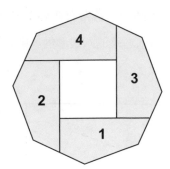

44 快樂假期 答案

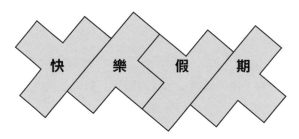

45▶ 快速判斷　　　　　　　　　　　　　★★☆

請在空格內填入 1~33 中的 32 個不同的數，使下面兩個 4×4 數陣中，每橫列、直行的四個數之和都得 69。

問題：(1) 將空格內的數補充完整。(2) 沒有填入的那個數是幾呢？

	5	11	
27		3	24
6			2
	17	26	

	31	19	
4			30
20	16		10
	1	13	

45► 快速判斷 答案

(1) 由每行和列中缺少一個數的推測，不難填出答案。

28	**5**	**11**	25
27	15	**3**	**24**
6	32	29	**2**
8	**17**	**26**	18

12	**31**	**19**	7
4	21	14	**30**
20	**16**	23	**10**
33	**1**	**13**	22

(2) 由題目要求得知，每橫列和直行的四個數之和都得 69，故格

內的數共有 8 橫列，也就是說所填的數之和為 69×8

$= 552$，而 $1 + 2 + 3 + \cdots + 32 + 33 = 561$，用 561 減 552

得 9，故沒有填入的數為 9。

七、另類九宮

46▸ 另類九宮之 I　　　　　　　　　★★☆

在下面的八個空格中，填入 1~8 各數，使每橫列、直行上的三個

數之和都與它所在的行、列相對應的數一致。開始吧！

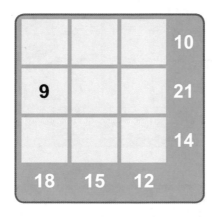

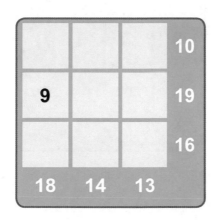

越玩越聰明的 數學遊戲 2

46 另類九宮之 1 答案

1	6	3	10
9	5	7	21
8	4	2	14
18	15	12	

1	5	4	10
9	3	7	19
8	6	2	16
18	14	13	

47 另類九宮之 2 ★★☆

在下面的八個空格中，填入 1~8 各數，使每橫列、直行上的三個
數之和都與它所在的行、列相對應的數一致。開始吧！

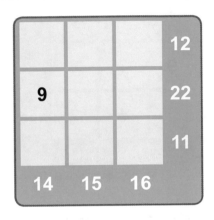

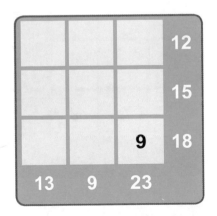

47 另類九宮之 2 答案

1	3	8	12
9	7	6	22
4	5	2	11
14	15	16	

1	3	8	12
5	4	6	15
7	2	**9**	18
13	9	23	

八、神祕的數字連環

48▶ 九環填數 ★★☆

請將 1~9 各數分別填入空格內，使每個圓環上的三個數之和都得

24。

你能很快填出來嗎？

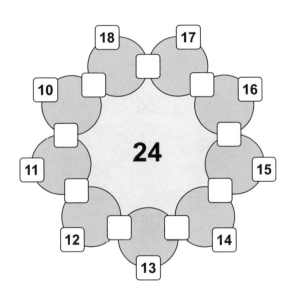

越玩越聰明的 數學遊戲 **2**

48 九環填數 答案

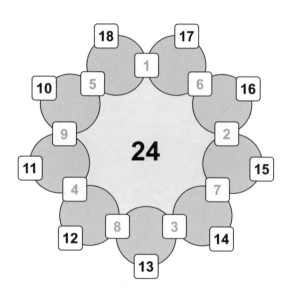

49 ▶ 十全數　　　　　　　　　　　　　★★★

2438195760 是一個十全十美的數。你看,它由十個不同的數字 0~9 組成,而且不重覆不遺漏。當然,這沒什麼稀奇,有趣的是,它可以被 1, 2, 3, 4, 5, 6, 7, 8, 9,... 直到 18 整除。你如果不相信,不妨用 1~18 的自然數逐個去試除一下,除過之後,你就會覺得它真的是十全十美。

至此,你一定會問:類似 2438195760 的「十全數」還有嗎?能不能把它們全都找出來,能被整除的數從 1 連續到 18,是否可以繼續增加?當然,滿足條件的數必須是由 0~9 十個數字所組成的不重覆不遺漏的「十全數」。

另外三個「十全數」是

<div align="center">

37□59421□0

47□38691□0

48□63915□0

</div>

你能填出空格內的數字嗎?

49▶ 十全數 （答案）

37 [8] 59421 [6] 0 ；

47 [5] 38691 [2] 0 ；

48 [7] 63915 [2] 0 。

50▶ 六個數字　　　　　　　　　　　　★★☆

請把 1、2、3、4、5、6 這六個數字填入空格內,使之拼合成一
道等式。試試看,你能行嗎?

78÷ ☐☐ + ☐☐ = ☐☐

越玩越聰明的 數學遊戲 2

50 六個數字 答案

此題的關鍵在於 78 能夠被哪兩個數字組成的兩位數整除，加上限制性地給出這六個數字，還要統籌安排。

$$78 \div 13 + 46 = 52$$

51 六合數獨 ★★☆

大家最常見的數獨遊戲都是「九宮數獨」。其實，「數獨」的種類繁多，「六合數獨」、「八方數獨」等都只是其中之一而已。今天來認識一下「六合數獨」，即由 1~6 組成的數獨。完成後，每橫列、直行及每個小區域內都出現 1~6 這六個不同的數。

試試看，你能填出來嗎？

3	1	2			
6	4	5			
			6	2	1
			3	4	5
1	2	3	4	5	6

51▶ 六合數獨 答案

3	1	2	5	6	4
6	4	5	1	3	2
5	3	4	6	2	1
2	6	1	3	4	5
4	5	6	2	1	3
1	2	3	4	5	6

52 六環填數之 I ★★☆

請將 7~18 各數分別填入空格內，使每個圓環上的四個數之和都相等。

你有填數的竅門嗎？

52 六環填數之 1 答案

求出 1~18 的和，然後再加上 1~6，結果除以 6 就是每個圓環上四個數的和了。

根據給出的這些數，將剩下的那些數配對填入即可。看看答案，是不是很容易呢？

92

53▶ 六環填數之 2 ★★☆

請將 1~6 和 13~18 各數分別填入空格內，使每個圓環上的四個數之和都相等。

難不倒你吧？

53 六環填數之 2 答案

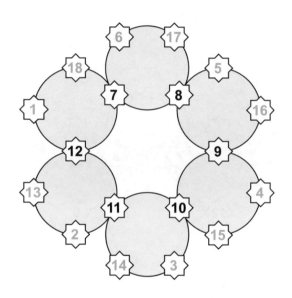

54 六環填數之 3 ★★☆

請將 1~12 各數分別填入空格內，使每個圓環上的四個數之和都相等。

你會很快填出來，對吧？

54 六環填數之 3 答案

96

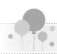

九、雙關算式之謎

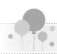

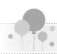

55▶ 雙關算式之Ⅰ ★★★

這裡的英語算式表示著 $0+1+9+40+40 = 90$。它的另一種

意思則是，每一個相同的字母表示一個數字，這道算式也能夠相

等。試試看，你能寫出數字算式來嗎？

提示：$E = 3$

55▶ 雙關算式之 I 答案

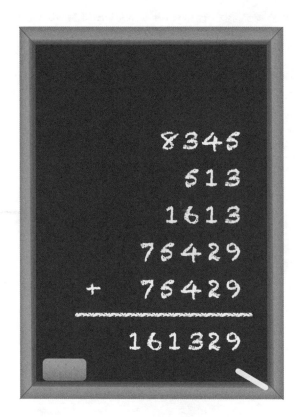

56. 雙關算式之 2　　　　　　　　　　★★★

這裡的英語算式表示著 $0+2+3+3+3=11$。它的另一種意思則是,每一個相同的字母表示一個數字,這道算式也能夠相等。

試試看,你能寫出數字算式來嗎?

提示:E = 1

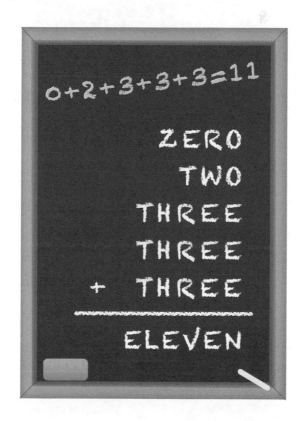

56▶ 雙關算式之2 答案

```
    5108
     478
   42011
   42011
+  42011
─────────
  131619
```

57▶ 雙關算式之 3　　　　　　　★★★

這裡的英語算式表示著 $0 + 5 + 5 + 40 + 40 = 90$。它的另一種意思則是，每一個相同的字母表示一個數字，這道算式也能夠相等。

試試看，你能寫出數字算式來嗎？

提示：$E = 6$

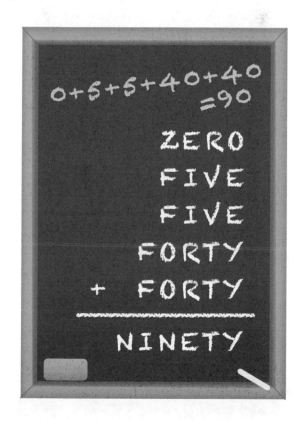

57 雙關算式之 3 答案

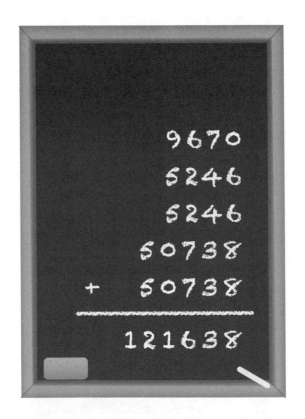

58 雙關算式之 4 ★★★

這裡的英語算式表示著 $0 + 10 + 20 + 30 + 30 = 90$。它的另一種意思則是，每一個相同的字母表示一個數字，這道算式也能夠相等。

試試看，你能寫出數字算式來嗎？

提示：E = 9

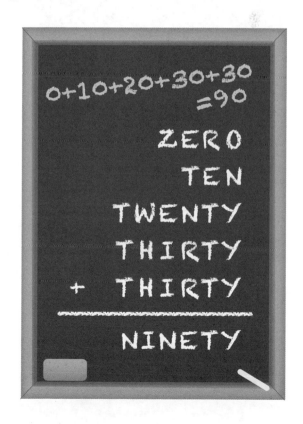

58▶ 雙關算式之４ 答案

```
        7958
         296
      209623
      214523
  +   214523
  ─────────────
      646923
```

59 雙關算式之 5　　　★★★

這裡的英語算式表示著 $1+1+2+8+8=20$。它的另一種意思則是,每一個相同的字母表示一個數字,這道算式也能夠相等。

試一試,你能寫出這道數字算式來嗎?

提示:$E = 5$

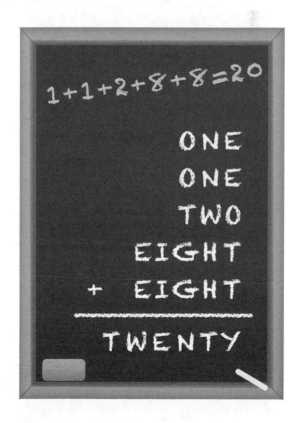

59▶ 雙關算式之 5 答案

```
        485
        485
        104
      52371
  +   52371
  _____
     105816
```

60▶ 雙關算式之 6 ★★★

這裡的英語算式表示著 $1 + 1 + 8 + 30 + 40 = 80$。它的另一種意思則是，每一個相同的字母表示一個數字，這道算式也能夠相等。

試一試，你能寫出這道數字算式來嗎？

提示：E = 2

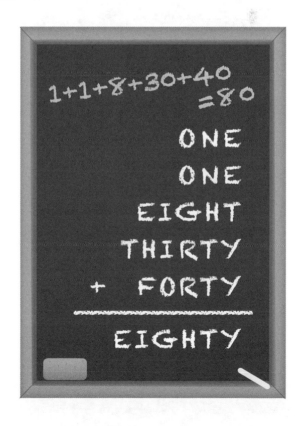

60▶ 雙關算式之6 （答案）

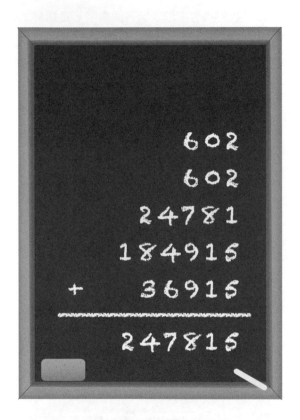

61▸ 雙關算式之ㄅ ★★★

這裡的英語算式表示著 $1 + 2 + 2 + 3 + 3 = 11$。它的另一種意思則是,每一個相同的字母表示一個數字,這道算式也能夠相等。

試一試,你能寫出這道數字算式來嗎?

提示:$E = 1$

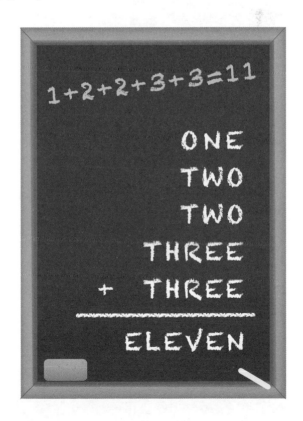

61▶ 雙關算式之ㄅ 答案

$$391$$
$$803$$
$$803$$
$$84611$$
$$+ \quad 84611$$
$$\overline{171219}$$

62 雙關算式之8 ★★★

這裡的英語算式表示著 $1 + 2 + 3 + 3 + 11 = 20$。它的另一種意思則是，每一個相同的字母表示一個數字，這道算式也能夠相等。

試一試，你能寫出這道數字算式來嗎？

提示：$E = 1$

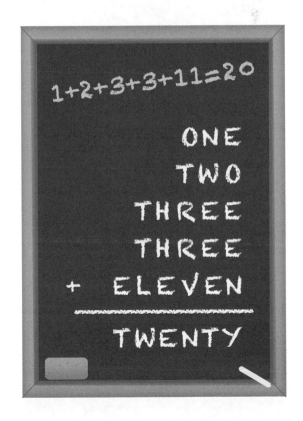

62 雙關算式之 8 （答案）

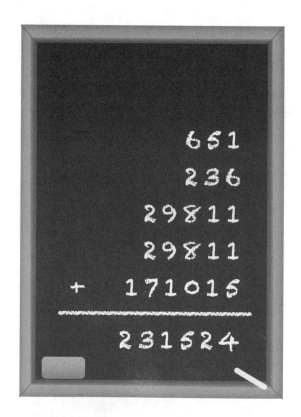

```
        651
        236
      29811
      29811
+    171015
_____
     231524
```

63 雙關算式之9 ★★★

這裡的英語算式表示著 $1 + 2 + 5 + 5 + 7 = 20$。它的另一種意思則是，每一個相同的字母表示一個數字，這道算式也能夠相等。

試一試，你能寫出這道數字算式來嗎？

提示：$E = 5$

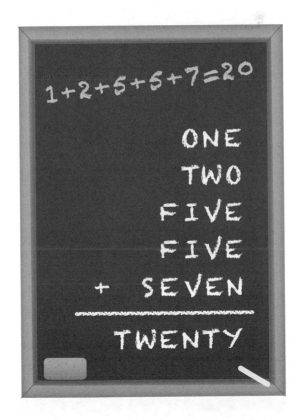

63 雙關算式之9 答案

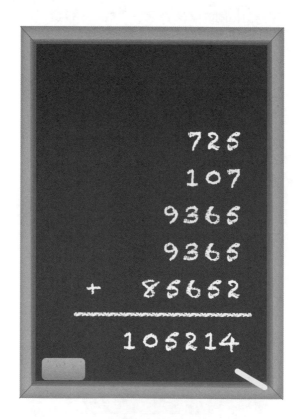

```
        725
        107
       9365
       9365
   +  85652
   ―――――――――
     105214
```

64 雙關算式之 10　　　　★★★

這裡的英語算式表示著 $1+9+20+20+40=90$。它的另一種意思則是，每一個相同的字母表示一個數字，這道算式也能夠相等。

試一試，你能寫出這道數字算式來嗎？

提示：$E=1$

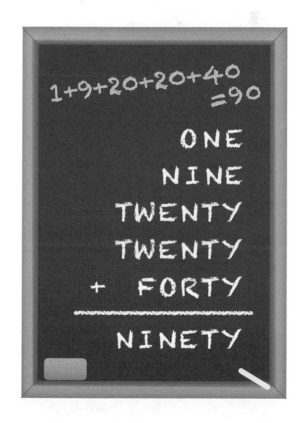

64 雙關算式之 10 答案

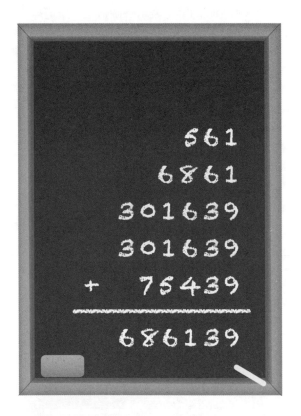

116

65▶ 雙關算式之 ll　　　★★★

這裡的英語算式表示著 $1 + 9 + 20 + 30 + 30 = 90$。它的另一種意思則是，每一個相同的字母表示一個數字，這道算式也能夠相等。

試一試，你能寫出這道數字算式來嗎？

提示：E = 4

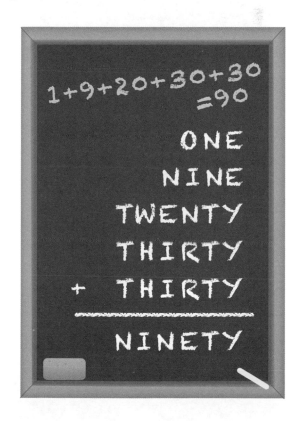

65▶ 雙關算式之 11 答案

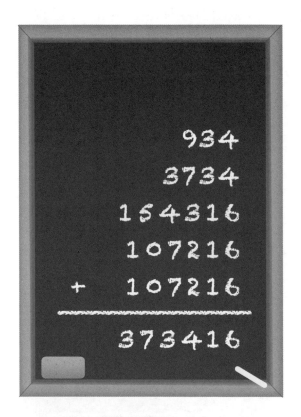

$$
\begin{array}{r}
934 \\
3734 \\
154316 \\
107216 \\
+\ 107216 \\
\hline
373416
\end{array}
$$

66 雙關算式之 12 ★★★

這裡的英語算式表示著 $2+2+2+7+7=20$。它的另一種意思則是，每一個相同的字母表示一個數字，這道算式也能夠相等。

試一試，你能寫出這道數字算式來嗎？

提示：$E = 0$

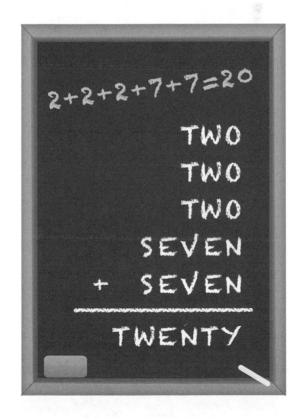

66▶ 雙關算式之 12 答案

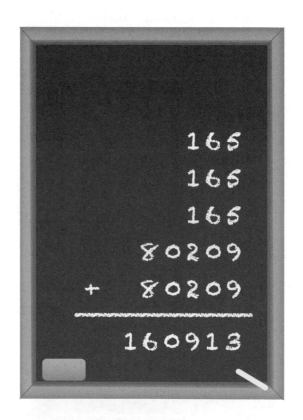

$$
\begin{array}{r}
165 \\
165 \\
165 \\
80209 \\
+\ 80209 \\
\hline
160913
\end{array}
$$

67 雙關算式之 13　　　　　　　　★★★

這裡的英文算式表示著 $2+2+8+8+60=80$。它的另一種意思則是，每一個相同的字母表示一個數字，這道算式也能夠相等。

試一試，你能寫出這道數字算式來嗎？

提示：E = 1

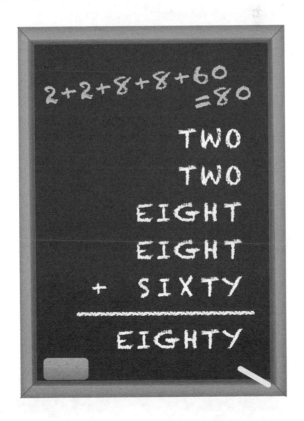

67▶ 雙關算式之 13 答案

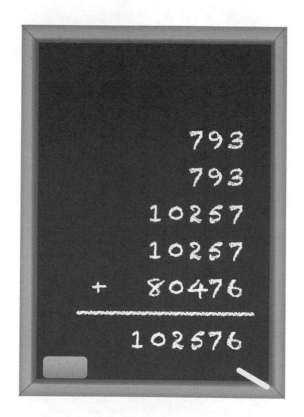

```
          793
          793
        10257
        10257
  +     80476
  ―――――――――――――
       102576
```

68▶ 雙關算式之 14 ★★★

這裡的英語算式表示著 $2+4+4+40+40 = 90$。它的另一種意思則是，每一個相同的字母表示一個數字，這道算式也能夠相等。

試一試，你能寫出這道數字算式來嗎？

提示：F = 9

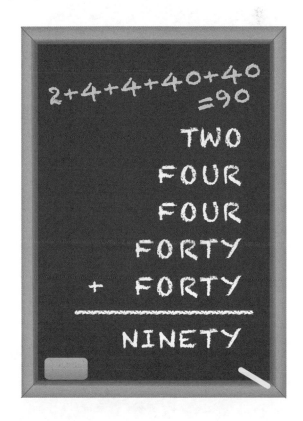

68 雙關算式之 14 答案

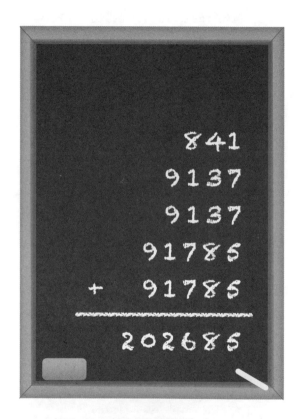

$$
\begin{array}{r}
841 \\
9137 \\
9137 \\
91785 \\
+\ 91785 \\
\hline
202685
\end{array}
$$

69▶ 雙關算式之 15　　　　　　　　★★★

這裡的英語算式表示著 2 + 8 + 20 + 20 + 30 = 80。它的另一種意思則是，每一個相同的字母表示一個數字，這道算式也能夠相等。

試一試，你能寫出這道數字算式來嗎？

提示：E = 7

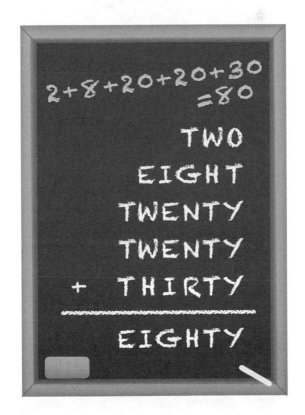

69 雙關算式之 15 答案

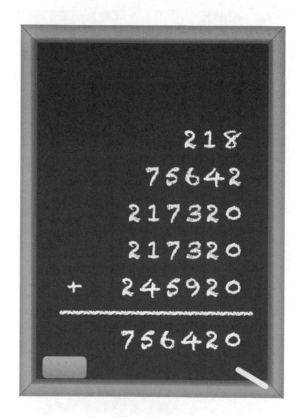

```
            218
          75642
         217320
         217320
    +    245920
    _____
         756420
```

70 雙關算式之 16 ★★★

這裡的英語算式表示著 $3 + 3 + 4 + 30 + 50 = 90$。它的另一種意思則是,每一個相同的字母表示一個數字,這道算式也能夠相等。

試一試,你能寫出這道數字算式來嗎?

提示:$E = 0$

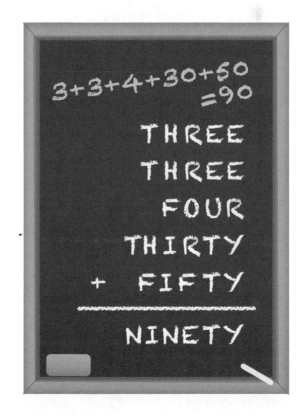

70▶ 雙關算式之 16 答案

```
      21400
      21400
       8974
     215426
 +    85826
_____
     353026
```

不可能的任務——公鑰密碼傳奇

沈淵源 著

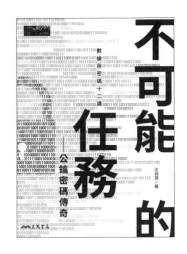

近代密碼術可說是奠基於數學（特別是數論）、電腦
科學及聰明智慧上的一門學科，而其程度既深且厚。
本書乃依據加密函數的難易程度，對密碼系統作一簡
單的分類；本此分類，再對各個系統作一深入淺出的
導引工作。